예쁜가
손글씨

따라 쓰며 익히는
캘리그라피 실전 워크북

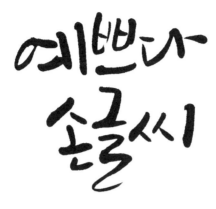

설은향(캘리향) 지음

싸이프레스
Creative and office 캘리코

반갑습니다. 캘리그라피 작가 설은향입니다.

가장 '나' 다울 때가 언제인지 생각해봤어요. 글씨를 쓰고 있는 제 모습이 가장 먼저 떠오르네요. 저는 좋은 문장을 보면 기억하고 싶고, 간직하고 싶어요. 여러 분들은 어떠세요? 나만의 문구 목록을 소장하고 있는 분들도 계신가요? 내가 간직하고 싶은 글들, 너무 좋아 함께 나누고 싶은 글들을 나만의 스타일로, 나만의 손글씨로 써보면 좋을 것 같다는 마음에서부터 이 책은 시작됩니다.

첫 번째 책(「캘리향의 처음 배우는 캘리그라피」)을 내고 가장 많이 들었던 질문이 떠오르네요. 우리가 평소에 쓰는 펜으로는 캘리그라피가 불가능한가요? 모든 서예 재료를 다 갖추어야 캘리그라피를 할 수 있나요? 그래서 이번 책에서는 우리 주변 가까이에 있는 '도구(쉽게 볼 수 있는 펜류)'들과 붓보다 간편하고 휴대성이 좋은 '붓펜'으로 글씨를 써보려 합니다.

글씨를 가르치다보면 많은 분들이 얘기하십니다. "나도 어렸을 때 꽤나 글씨 잘 쓴다는 소리 들었어요. 하지만 쓰다보면 다른 사람이 쓴 것과 비슷한 것 같고 개성이 없는 것 같아요."

제가 여러분들보다 글씨를 훨씬 잘 쓰는 것은 아니지만 제가 가진 지식과 기술을 곁들여 여러분의 글씨를 멋스럽게 만들거나 감성적으로 바뀌게 도와줄 수는 있어요. 별다른 특징이 보이지 않던 글씨라 해도 몇 가지 포인트만 더해준다면 훨씬 특별해질 수 있거든요.

책에는 다양한 서체와 펜으로 쓰인 짧거나 긴 문장들이 여러분을 기다리고 있어요. 호기롭게 하루 만에 후딱 해치우려 하지 말고 천천히 한 문장씩 펜의 흐름을 손에 익혀본다는 느낌으로 써보세요. 문장들은 어떤 펜으로 써도 상관없지만 특히 책에서는 문장과 서체의 분위기를 잘 살릴 수 있는 펜을 선택한 것이니 참고만 하는 정도로 넘어가는 것이 좋을 것 같아요. 정답은 없으니까요.

그럼 지금부터 저를 믿고 여러분 스스로를 믿으며 한 페이지, 한 페이지 펜으로 문장을 그려볼까요?

차례

CARD

자주 활용되는 캘리그라피 카드 문구

Intro

캘리그라피
필사에 앞서

이 펜으로 쓸게요!

지금 소개할 4가지 펜은 글씨를 썼을 때 나타나는 질감과 서체를 다양하게 변형시키기 수월한 것들입니다. 각자 원하는 펜으로 써도 상관없어요! 우선 가까이에 있는 펜을 잡고 쓱쓱 따라 써보세요. 거기서부터 캘리그라피가 시작됩니다.

붓펜

부드러운 선의 움직임이나 필압(펜이나 붓 끝에 가해지는 힘) 등을 담아낼 수 있으면서도 휴대성이 좋아 많이 사용되고 있는 펜입니다. 그러나 종류가 너무나도 많아요. 저는 스폰지를 깎아 붓의 형태를 재현해낸 종류의 붓펜보다는 실제 붓처럼 인조모를 모아서 붓처럼 엮은 '쿠레타케 붓펜'을 주로 사용합니다. 서예 재료 준비가 번거로워 캘리그라피에 도전하지 못하셨던 분들이라면 가볍게 붓펜으로 시작해보시면 어떨까요? 조금은 쉽고 가벼운 마음으로 캘리그라피에 도전해보실 수 있을 거예요. 책에 사용된 붓펜은 '쿠레타케 붓펜 中(22호)'입니다.

지그펜

붓펜 다음으로 캘리그라피에 많이 사용되는 펜입니다. 가장 큰 장점은 컬러가 다양하고, 굵기가 다른 양쪽 팁으로 글씨를 쓸 수 있다는 점이에요. 한쪽은 두껍고, 다른 쪽은 얇은 사각 팁으로 되어 있거든요. 어느 방향으로 쓰느냐에 따라 굵기와 입체감이 다양하게 표현되기 때문에 하나의 펜으로도 여러 가지 서체를 쓸 수 있답니다. 이 느낌을 어떻게 활용해볼 것인지가 개성을 드러낼 수 있는 방법이 되겠죠? 책에 사용된 지그펜은 '쿠레타케 MS-3400'입니다.

플러스펜

새 플러스펜의 뚜껑을 열고 가장 먼저 종이 위에 썼을 때의 느낌을 아시나요? 날카롭고 매끈하면서도 부드럽게 종이 위를 활보하는…. 제가 가장 좋아하는 느낌이기도 하지요. 이를 잘 활용하면 펜촉과 비슷한 결과물을 낼 수도 있어요. 특히 긴 문장에 다양한 표정을 담아 써 내려가기 좋습니다. 비싼 펜으로 시작하기 보단 가장 가까운 곳에 있는 펜을 잘 활용하는 것도 캘리그라피 실력에 도움이 된다는 것을 기억해주세요! 책에 사용된 플러스펜은 '모나미 Plus Pen 3000'입니다.

색연필

학창시절, 시험이 끝난 후면 선생님께서 빨간 색연필로 채점해주시곤 했었죠. 스산하게 붉은 비가 내리는 시험지를 받아들고 속상해했던 경험도 다들 있으실 거라 생각됩니다. 그때 그 추억의 색연필로 이번에는 멋스러운 글씨 쓰기에 도전해보려 합니다. 일반 펜으로 선을 그었을 때 틈 없이 꽉 찬 느낌이 드는 것과 다르게, 색연필로 선을 그으면 펜이 지나간 자리마다 자연스러운 갈라짐이 나타납니다. 색연필만의 특징이죠. 바닥이나 종이의 질에 따라서 부드럽게 그어지기도, 갈라짐이 더 도드라지기도 해요. 컬러도 다양해 감성적인 글귀를 표현하는 데도 좋아요. 책에 사용된 색연필은 'DIAMOND NO 1000'입니다.

그 밖의 펜

책에서는 위에 소개된 4가지 펜 이외에도 다양한 펜으로 쓴 문구를 만날 수 있어요. 만년필, 모나미 볼펜, 파이롯트 패러렐 등 모두 문구점에서 쉽게 구할 수 있는 펜들입니다. 같은 글귀가 있어도 어떤 펜으로 쓰느냐에 따라 느낌, 감성이 달라지겠죠? 각자 표현하고 싶은 감성에 따라 자유롭게 펜을 선택하면 됩니다. 지금 어떤 펜을 손에 쥐고 계신가요?

기초선을 연습해요!

자주 사용하던 펜일지라도 캘리그라피를 위해 예쁘게 쓰려고 다시 잡으면 어딘가 서툴러지고 낯설어집니다. 이럴 땐 펜을 쥐고 손이 익숙해질 때까지 시간을 가져 보는 것이 좋아요. 아래 선을 따라 그으며 펜의 촉감과 특징을 파악해보세요.

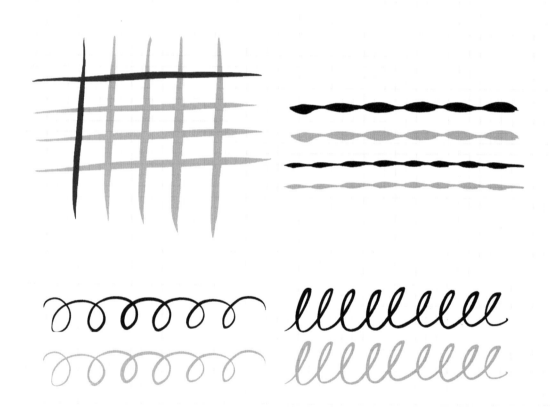

붓펜

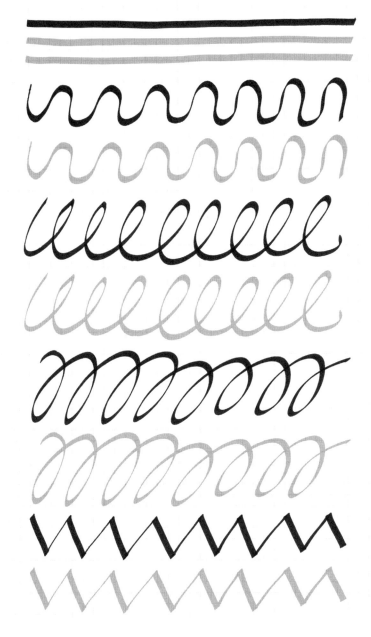

지그펜

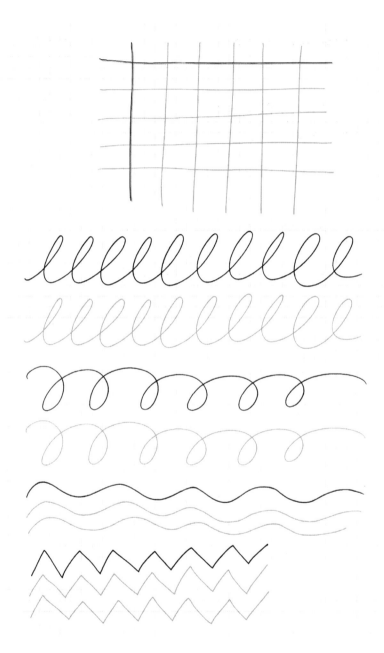

플러스펜

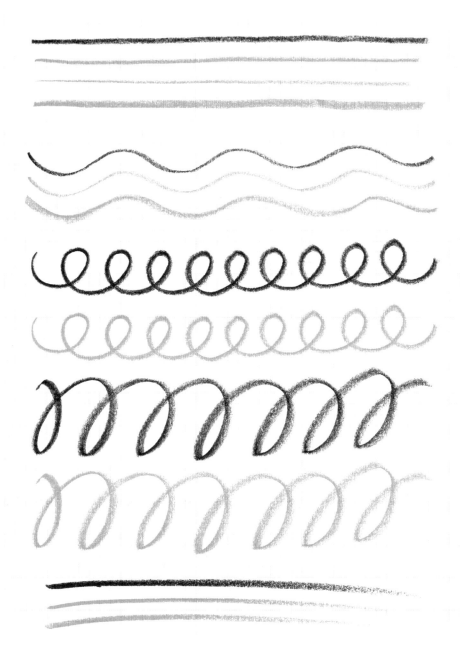

색연필

배경을 만들어요!

01

지우개 도장

활용하기

글씨 뒤로 예쁜 배경을 그려 넣고 싶은데 그림이라곤 영 소질이 없다며 걱정하시는 분들 많으시죠? 그럴 땐 간단하게 해결할 방법이 있어요. 바로 지우개 도장이죠. 약간 비뚤고, 엉성해 보여도 그 나름의 멋이 글씨와 함께 잘 버무려져 멋진 작품을 만들 수 있게 돼요!

재료 준비

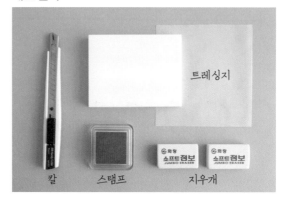

칼 스탬프 지우개

1 ┄┄┄┄┄┄┄┄┄▶

종이 위에 그림을 그려주세요.

2 ┄┄┄┄┄┄┄┄┄┄┄┄┄┄┄┄┄┄┄┄┄┄┄┄┄┄┄┄┄┄┄┄┄┄┄┄▶

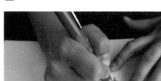 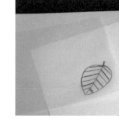

다 그린 종이 위에 트레싱지를 올리고, 비치는 선을 따라 연필로 다시 그려주세요.

3 →

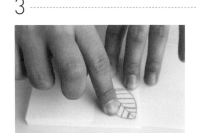 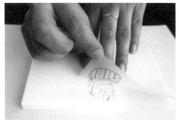

트레싱지를 지우개 위에 뒤집어 엎은 뒤 손가락으로 문질러줍니다. 연필이 지우개 위에 묻어나면서 그림이 그대로 옮겨질 거예요.

4 →

그림보다 조금 큰 사이즈로 지우개를 잘라줍니다.

5 →

칼의 각도를 조절해가면서 연필 자국을 따라 예쁘게 파주세요.

6 →

다 파낸 지우개에 원하는 컬러의 스탬프를 묻혀주세요.

7 →

그대로 지우개를 종이 위에 대고 꾹 눌러주세요.

8 →

멋지게 글씨까지 더해주면 완성!

Tip!

꼭 스탬프로 찍을 필요는 없어요. 물감이 있다면 적당히 물에 풀어서 지우개에 쓱쓱! 2가지 색으로 그라데이션 효과를 줄 수도 있겠죠? 같은 도안이라도 컬러와 표현법에 따라 다른 느낌을 낼 수 있어요.

꼭 완벽한 그림이 아니어도 괜찮아요. 무심하게 쓱 그어진 선 위에 글씨를 적는 것만으로도 분위기가 살아나거든요. 처음엔 원하는 결과물이 안 나올 수도 있어요. 하지만 연습만 꾸준히 해준다면 충분히 예쁜 배경을 완성할 수 있습니다. 그 다음부터는 여러분의 상상대로 멋지게 응용해보세요!

재료 준비

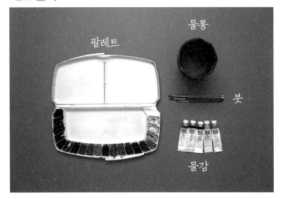

1 ------------------------------→

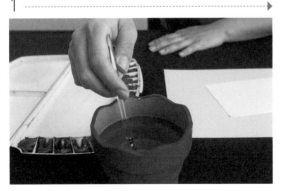

수채화 붓을 깨끗한 물에 풀어줍니다.

2 ------------------------------→

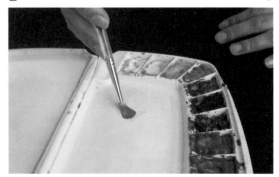

붓에 원하는 색 물감을 충분히 묻혀서 팔레트 위에 덜어냅니다. 배경이 너무 진해져 버리면 글씨가 안 보일 수도 있으니 물을 많이 섞는 것이 좋아요.

3

종이 위에 다양한 형태로(형태가 일정하지 않아도 돼요.) 선을 그어보세요. 이때 붓에 물을 흠뻑 적셔 주면 서로 겹치는 부분이 자연스럽게 잘 번지며 예쁜 색감으로 섞일 거예요.

4

 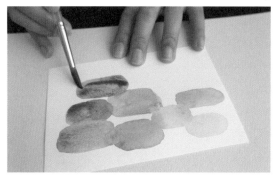

같은 방식으로 배경 가득 선을 반복해주면 완성됩니다. 일정하거나 정돈되지 않은 느낌이어도 괜찮아요. 오히려 더 자연스럽고 예쁜 배경을 만들 수 있으니까요.

5

충분히 말린 뒤 원하는 문구를 찾아 배경지 위에 적어주면 완성!

서체를
익혀요!

캘리그라피는 사람의 손으로 쓰는 것인 만큼 똑같은 서체가 존재할 수 없어요. 쓸 때마다 매번 느낌이 달라지죠. 하지만 어떤 특징을 살렸고, 획을 어떻게 표현했느냐에 따라 비슷한 느낌을 줄 수는 있습니다. 가장 기본적인 3가지 감정의 서체들을 익혀보세요. 물론 응용은 여러분의 몫입니다.

귀엽게

여러분은 어떤 것(상황, 생김새 등)을 귀엽다고 생각하나요? 보편적인 시각으로 봤을 때 작고, 짧고, 앙증맞은 것들을 대부분의 사람들이 '귀엽다'고 이야기합니다. 이 '귀엽다'라는 느낌과 어울리는 서체를 찾아볼 거예요. 획의 길이가 길수록 귀여울까요? 짧을수록 귀여울까요?

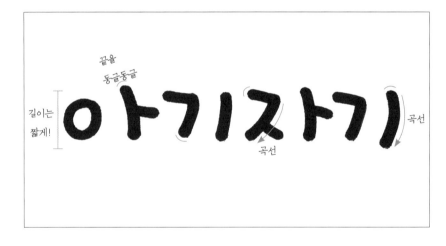

부드럽게

부드러운 서체란 뭘 말하는 걸까요? 단순하게 뻣뻣하거나 딱딱하지 않은 것들을 '부드럽다' 이야기 하겠죠? 직선보다는 곡선, 꺾임보다는 길고 부드럽게 이어지는 선들을 사용한다면 부드러운 감성이 느껴지는 글씨를 쓸 수 있어요.

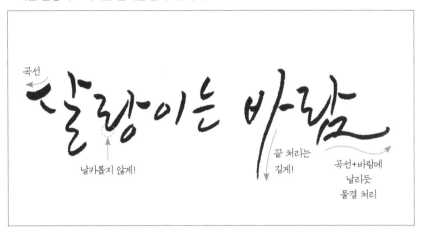

강하게

강하게 의견을 전달하는 문구와 어울리는 서체는 뭘까요? 글의 의도와 느낌을 잘 살리려면 보자마자 힘이 팍 느껴지는 서체가 좋겠죠? 부드러운 곡선보다는 직선을 활용하고, 힘을 주면서 끝을 날리거나 꺾이는 부분을 각지게 표현해주면 강한 이미지의 글씨를 쓸 수 있어요.

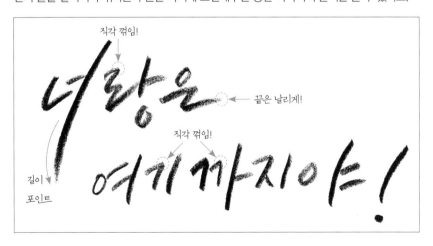

Part 1

내게 힘이 되는 예쁜 문장,
예쁜 손글씨
50

정처 없이
떠돌다가
미련없이 멈출래요
오늘은 최선을 다해
나태하게 보내볼래요
그것도 때로는 행복인걸요

지그펜

정처 없이
떠돌다가
미련없이 멈출래요
오늘은 최선을 다해
나태하게 보내볼래요
그것도 때로는 행복인걸요

정처 없이
떠돌다가
미련없이 멈출래요
오늘은 최선을 다해
나태하게 보내볼래요
그것도 때로는 행복인걸요

그렇게나
많은 자기소개를
했는데도 잘 모를때가 있어
내가 정말 누구인지 말이야——

그렇게나
　　많은 자기소개를
　　　　했는데도 잘 모를때가 있어
내가 정말 누구인지 말이야—

그렇게나
　　많은 자기소개를
　　　　했는데도 잘 모를때가 있어
내가 정말 누구인지 말이야—

나는 세상을 위해
존재하는 것이
아닌걸요
되도록이면
나를 위해
즐겁고
가치있게
살아가면
되는거예요

붓펜

나는
세상을 위해
존재하는 것이
아닌걸요
피로롭이면
나를 위해
즐겁고
가치있게
살아가면
되는거예요

나는
세상을 위해
존재하는 것이
아닌걸요
피로롭이면
나를 위해
즐겁고
가치있게
살아가면
되는거예요

평범하다는 건
시시한게 아니야
무엇보다
소중하다는 뜻이지

붓펜

평범하다는 건
시시한게 아니야
무엇보다
소중하다는 뜻이지

평범하다는 건
시시한게 아니야
무엇보다
소중하다는 뜻이지

비가 온다

흩어지는 빗방울의 파편이

피어나는 꽃잎의 짧은
생애처럼 싱그럽다

눈물이 맺히지
않은 울음소리

내 마음에 온통 스며든다

비가 온다

흩어지는 빗방울의 파편이

피어나는 꽃잎의 짧은

생애처럼 싱그럽다—

눈물이 맺히지

않은 울음소리

내 마음에 온통 스며든다—

비가 온다

흩어지는 빗방울의 파편이

피어나는 꽃잎의 짧은

생애처럼 싱그럽다—

눈물이 맺히지

않은 울음소리

내 마음에 온통 스며든다—

올바른
자존감이
있어야—
올곧은
자존심이 있다—

붓펜

올바른
자존감이
있어야
올곧은
자존심이 있다—

올바른
자존감이
있어야
올곧은
자존심이 있다—

타인의 기준에
나를 맞출 필요는
없습니다
자고로 모든 사람들에게는
그들만의
만족이 있는 법이니까요

붓펜

타인의 기준에
나를 맞출 필요는
없습니다
자고로 모든 사람들에게는
그들만의
만족이 있는 법이니까요

타인의 기준에
나를 맞출 필요는
없습니다
자고로 모든 사람들에게는
그들만의
만족이 있는 법이니까요

다 괜찮아
질 거야

쉼표처럼
몸을 작게 웅크리고
소리내어 울어봐
지나갈거야
다 괜찮아 질거야

다 괜찮아
질거야

쉼표처럼
몸을 작게 웅크리고
소리내어 울어봐
지나갈거야
다 괜찮아 질거야

다 괜찮아
질거야

쉼표처럼
몸을 작게 웅크리고
소리내어 울어봐
지나갈거야
다 괜찮아 질거야

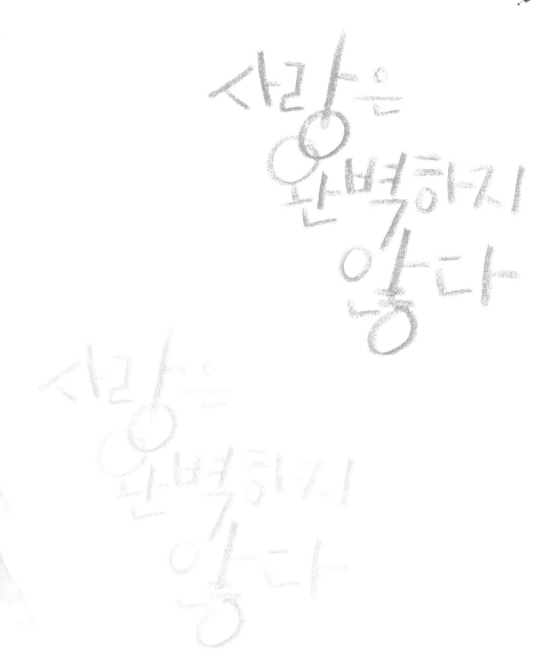

색연필

사랑은
완벽하지
않다

노력해

반드시 노력해야해

물론, 모든 노력이 성공을 보장하는것은 아니야

그럼에도 모든 성공에는 노력이 있었다는 것을 기억해

노력을 얕보다가 큰코다치는게 인생이야

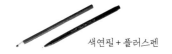

노력해

반드시 노력해야해

물론, 모든 노력이 성공을 보장하는 것은 아니야

그럼에도 모든 성공에는 노력이 있었다는 것을 기억해

노력을 앝보다가 큰 코다치는게 인생이야

노력해

반드시 노력해야해

물론, 모든 노력이 성공을 보장하는 것은 아니야

그럼에도 모든 성공에는 노력이 있었다는 것을 기억해

노력을 앝보다가 큰 코다치는게 인생이야

비좁은 현실공간에 부디
미래의 당신을
가두어 두지 않기를
바라건대 우리가 품은
그 마음들
오늘의 슬픔에 젖어
길을 잃지 않기를

지그펜

비좁은 현실공간에 부디
미래의 당신을
가두어 두지 않기를
바라건대 우리가 품은
그 마음들
오늘의 슬픔에 젖어
길을 잃지 않기를

비좁은 현실공간에 부디
미래의 당신을
가두어 두지 않기를
바라건대 우리가 품은
그 마음들
오늘의 슬픔에 젖어
길을 잃지 않기를

사랑은 꽃입니다
사랑만큼 예쁜 꽃도 없지요
모든 꽃은 시들기 마련인 만큼
사랑도 어느 시점이 지나면
시들어 가기 마련이지만
그러니까 공교롭게도
모든 아름다운 것의 공통점은
무릇 그것에 끝이 있다는 사실이지요

사랑은 꽃입니다

　사랑만큼 예쁜 꽃도 없지요

모든 꽃은 시들기 마련인 만큼

　사랑도 어느 시점이 지나면

시들어 가기 마련이지만

　그러니까 공교롭게도

　　모든 아름다운 것의 공통점은

무릇 그것에 끝이 있다는 사실이지요

사랑은 꽃입니다

　사랑만큼 예쁜 꽃도 없지요

모든 꽃은 시들기 마련인 만큼

　사랑도 어느 시점이 지나면

시들어 가기 마련이지만

　그러니까 공교롭게도

　　모든 아름다운 것의 공통점은

무릇 그것에 끝이 있다는 사실이지요

모든 것을
가질 수는 없지만
너는 이미 가지고 있잖아
'나'라는 의미를

색연필

모든 것을
가질 수는 없지만
너는 이미 가지고 있잖아
'나'라는 의미를

모든 것을
가질 수는 없지만
너는 이미 가지고 있잖아
'나'라는 의미를

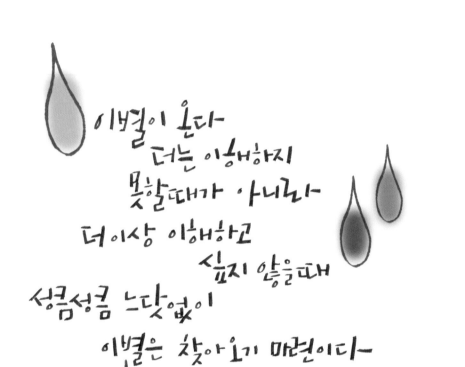

이별이 온다
너는 이해하지
못할때가 아니라
더이상 이해하고
싶지 않을때
성큼성큼 느닷없이
이별은 찾아오기 마련이다

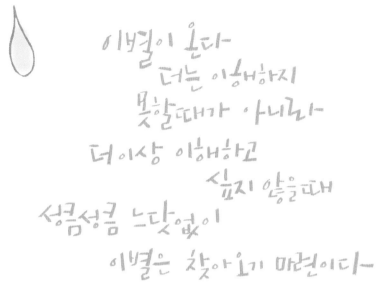

이별이 온다
너는 이해하지
못할때가 아니라
더이상 이해하고
싶지 않을때
성큼성큼 느닷없이
이별은 찾아오기 마련이다

이별이 온다
너는 이해하지
못할때가 아니라
더이상 이해하고
싶지 않을때
성큼성큼 느닷없이
이별은 찾아오기 마련이다

나라는 이유로 인해
아름다워질 수 많은
사실들을 생각해봐

나라는 이유로 인해
아름다워질 수 많은
사실들을 생각해봐

나라는 이유로 인해
아름다워질 수 많은
사실들을 생각해봐

결국에 시작과 끝은
한점에서 시작하는 거야
함께 손을 잡고
평생을 나아가는 친구와 같이

펠리칸 트위스트
만년필

결국에 시작과 끝은
　　한점에서 시작하는 거야~
함께 손을 잡고
　　평생을 나아가는 친구와 같아~

결국에 시작과 끝은
　　한점에서 시작하는 거야~
함께 손을 잡고
　　평생을 나아가는 친구와 같아~

나의 실수로부터
배움을 얻고
타인에 대한
용서를 통해
깨달음을 얻는 것
그 모든 것이
실은 나를 사랑하는
것에서 출발한다

스테들러 마스그래픽
3000 듀오

나의 실수로부터
배움을 얻고
타인에 대한
용서를 통해
깨달음을 얻는 것

그 모든 것이
실은 나를 사랑하는
것에서 출발한다

계속에
를 사람이라면 죽음을 맞이하게 돼있어
그러니 내가 해야 할 것은
버킷리스트를 만드는게 아니라
그것을 경험으로 옮기는 거야
인생은 생각보다
길지 않으니까

색연필

가족에게

늘 사람이라면 죽음을 맞이하게 돼있어

그러니 내가 해야 할 것은

버킷리스트를 만드는데 아니라

그것을 경험으로 옮기는 거야

인생은 생각보다

길지 않으니까

가족에게

늘 사람이라면 죽음을 맞이하게 돼있어

그러니 내가 해야 할 것은

버킷리스트를 만드는데 아니라

그것을 경험으로 옮기는 거야

인생은 생각보다

길지 않으니까

긍정적으로 생각해
앞으로 삶은 더욱
복잡해 지겠지만
단순하게 생각해
그래야만
지킬 수가 있어

펠리칸 트위스트
만년필

긍정적으로 생각해
앞으로 삶은 더욱
복잡해 지겠지만
단순하게 생각해
그래야만
지킬 수가 있어

긍정적으로 생각해
앞으로 삶은 더욱
복잡해 지겠지만
단순하게 생각해
그래야만
지킬 수가 있어

아무것도

없던 것보다

곁에

머물렀다

떠났다는

사실이 더

아프다

붓펜

아무 것도
없던 것보다
곁에
머물렀다
떠났다는
사실이
더
아프다

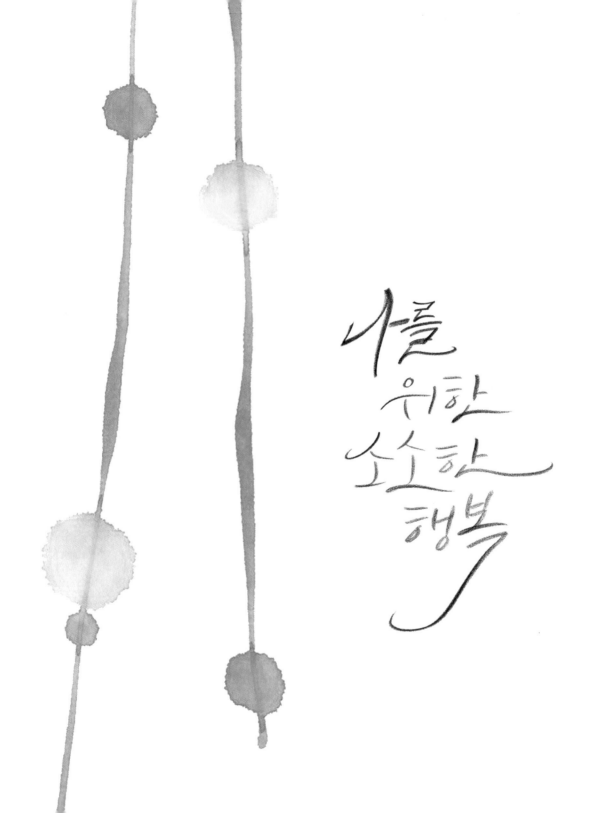

나를
위한
소소한
행복

색연필

나를
위한
소소한
행복

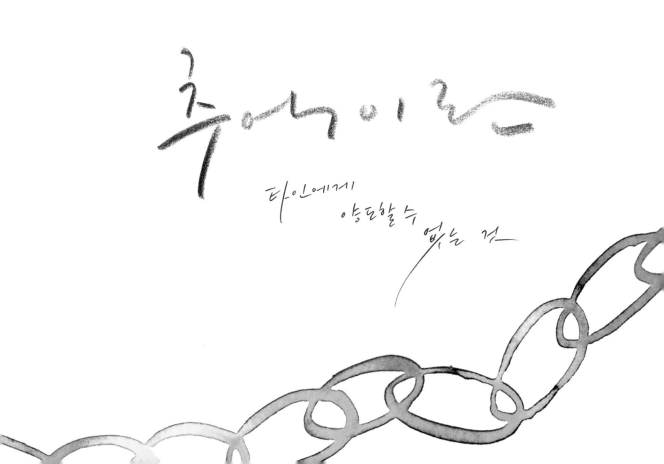

추억이란

타인에게
양도할 수 없는 것

타인에게
양도할 수
없는 것

타인에게
양도할 수
없는 것

과거에는
　틀렸다고 생각했던 것들도
어느새 썩 나쁘지 않은것이 되어 있더라고.
　따지고 보면
인생에 정답이고 오답이고 하는건 없어.
　그때에는
　　다 그럴만한 이유가 있었잖아.

과거에는
　틀렸다고 생각했던 것들도
어느새 썩 나쁘지 않은것이 되어 있더라고
　따지고 보면
인생에 정답이고 오답이고 하는건 없어서
　그때에는
　　　다 그럴만한 이유가 있었잖아

과거에는
　틀렸다고 생각했던 것들도
어느새 썩 나쁘지 않은것이 되어 있더라고
　따지고 보면
인생에 정답이고 오답이고 하는건 없어서
　그때에는
　　　다 그럴만한 이유가 있었잖아

우주 최초의
방정식은
사랑입니다
그러니 사랑으로 풀어쓴
모든 것이
아름다울 수 밖에
없는 것이지요

우주 최초의
방정식은
사랑입니다
그러니 사랑으로 풀어쓴
모든 것이
아름다울 수 밖에
없는 것이지요

우주 최초의
방정식은
사랑입니다
그러니 사랑으로 풀어쓴
모든 것이
아름다울 수 밖에
없는 것이지요

청춘이
젊은 날의
꿈같은 것이라고
생각하니?
아니, 그건
꿈을 꾸는 자들만의 특권이야
이따금씩 백발의
노인에게도 청춘은
피어나기 마련이야
아직 늦지 않은
것일지도 몰라

청춘이
젊은 날의
꿈같은 것이라고
생각하니?
아니. 그건
꿈을 꾸는 자들만의 특권이야
이따금씩 백발의
노인에게도 청춘은
피어나기 마련이야
아직 늦지 않은
것일지도 몰라

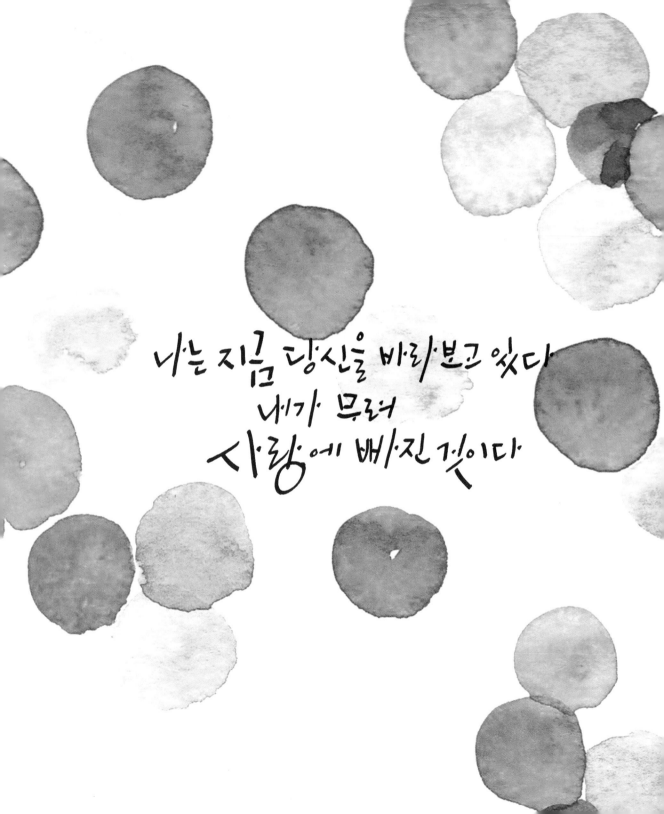

나는 지금 당신을 바라보고 있다
네가 무려
사랑에 빠진 것이다

지그펜

나는 지금 당신을 바라보고 있다
네가 므려
사랑에 빠진 것이다

나는 지금 당신을 바라보고 있다
네가 므려
사랑에 빠진 것이다

미루어 놓은
진실은 언제나
책임이 뒤따른다
진실의 연체는
기약없는 대가를
짊어지고
살아가는 것이다

미루어 놓은
진실은 언제나
책임이 뒤따른다

진심의 연체는
기약없는 대가를
짊어지고
살아가는 것이다

미루어 놓은
진실은 언제나
책임이 뒤따른다

진심의 연체는
기약없는 대가를
짊어지고
살아가는 것이다

진실로
 아름다운 것에겐
타인의 시선이
 필요하지 않단다
있는 그대로도
충분히 어려운 것이지
 너처럼

지그펜

진실로
 아름다운 것에겐
타인의 시선이
 필요하지 않단다
있는 그대로도
충분히 어려운 것이지
 너처럼

진실로
 아름다운 것에겐
타인의 시선이
 필요하지 않단다
있는 그대로도
충분히 어려운 것이지
 너처럼

나답게 살아가는 방법

아마 평생을 궁금해하겠지만

그것만큼 가치 있는 물음이 있을까

살아가는 이유는

스스로가 만들어 가는 거야

바라건대 너는 ,

너답게 살아보는 거야

나답게 살아가는 방법
　아마 평생을 궁금해하겠지만
그것만큼 가치 없는 물음이 있을까
　　살아가는 이유는
　　　스스로가 만들어 가는 거야
바라건대
　　　너는──,
　　나답게 살아 보는 거야──

내일은 언제나
내게로 오고 있지만
오늘은 다시 뒤를 돌아보지 않아
우리, 이제는
외면하지 말자
어제도 또 내일도
결국엔
오늘을 살아야만
존재하는 시간이잖아

내일은 언제나
　　내게로 오고 있지만
오늘은 다시 뒤를 돌아보지 않아
　　우리, 이제는
　　　　　　외면하지 말자
어제도 또 내일로
　　　　결국엔
　　오늘을 살아야만
　　　　존재하는 시간이잖아—

내일은 언제나
　　내게로 오고 있지만
오늘은 다시 뒤를 돌아보지 않아
　　우리, 이제는
　　　　　　외면하지 말자
어제도 또 내일로
　　　　결국엔
　　오늘을 살아야만
　　　　존재하는 시간이잖아—

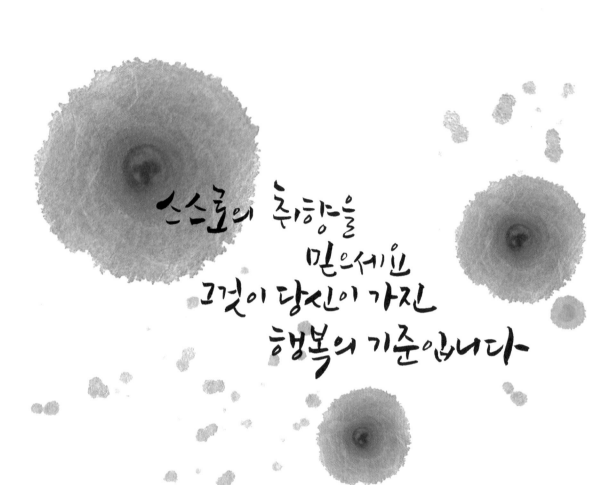

스스로의 취향을
믿으세요
그것이 당신이 가진
행복의 기준입니다

붓펜

스스로의 취향을
믿으세요
그것이 당신이 가진
행복의 기준입니다

스스로의 취향을
믿으세요
그것이 당신이 가진
행복의 기준입니다

사람의 마음이 전구처럼

껐다 켰다 되는 것이 아니라서

단순하게 우리의 의지와는 관계없이

어둠에 갇힐 때가 있다

지금 우리가 애쓰는 것들은

해질녘 거리의 풍경 같은 것은 아닐까

때가 되면 사라진다

모든 것은 때가 되면 사라진다

사람의 마음이 전구처럼
　　켰다 껐다 되는 것이 아니라서
　　단숨하게 우리의 의지와는 관계없이
　　　　어둠에 갇힐 때가 있다
지금 우리가 애쓰는 것들은
　　해질녘 저러위 풍경 같은 것은 아닐까
　　때가 되면 사라진다
　　모든 것은 때가 되면 사라진다—

사람의 마음이 전구처럼
　　켰다 껐다 되는 것이 아니라서
　　단숨하게 우리의 의지와는 관계없이
　　　　어둠에 갇힐 때가 있다
지금 우리가 애쓰는 것들은
　　해질녘 저러위 풍경 같은 것은 아닐까
　　때가 되면 사라진다
　　모든 것은 때가 되면 사라진다—

오늘의 나를
동경하면서도
지나온 시간들이 그리워
그러다가 또
다가올 내일의 나를
선망하기도 하겠지

오늘의 나를
동경하면서도
지나온 시간들이 그리워
그러다가 또
다가올 내일의 나를
선망하기도 하겠지

오늘의 나를
동경하면서도
지나온 시간들이 그리워
그러다가 또
다가올 내일의 나를
선망하기도 하겠지

가끔씩
거울을 보고 되뇌어본다
"나는 좋은 사람이야"
"나는 꽤 괜찮은 사람이야"

가끔씩
　　거울을 보고 되뇌어본다
　"나는 좋은 사람이야"
"나는 꽤 괜찮은 사람이야"

가끔씩
　　거울을 보고 되뇌어본다
　"나는 좋은 사람이야"
"나는 꽤 괜찮은 사람이야"

꿈을 좇는 과정에서
　마주치는 실수와 고난들은
지극히 당연한
　　삶의 이치 입니다—
넘어 졌다고 해서 잘못된 길에
　　들어선 것은 아니니까요
당신은 틀리지 않았습니다—

꿈을 좇는 과정에서
마주치는 실수와 고난들은
지극히 당연한
삶의 이치입니다—
넘어졌다고 해서 잘못된 길에
들어선 것은 아니니까요
당신은 틀리지 않았습니다—

꿈을 좇는 과정에서
마주치는 실수와 고난들은
지극히 당연한
삶의 이치입니다—
넘어졌다고 해서 잘못된 길에
들어선 것은 아니니까요
당신은 틀리지 않았습니다—

가끔씩
나라는
언어를 잃고
타인의 사고에
갇힐때가 있다―
그러기에
당신은 너무도
아름다운 영혼이 아닌가―

가끔씩
나라는
언어를 잃고
타인의
사고에
갇힐때가 있지―
그러기에
당신은 너무도
아름다운 영혼이 아닌가―

가끔씩
나라는
언어를 잃고
타인의
사고에
갇힐때가 있지―
그러기에
당신은 너무도
아름다운 영혼이 아닌가―

사람에게
목적과 방향이
있는 이유는
오직 그것에 도달하기
위해서만은 아니다
과정 그 자체를
누릴 수 있는 용기
그것이 행복이다

사람에게
 목적과 방향이
있는 이유는
오직 그것에 도달하기
 위해서 만은 아니다
 과정 그 자체를
 누릴 수 있는 용기
그것이 행복이다

사람에게
 목적과 방향이
있는 이유는
오직 그것에 도달하기
 위해서 만은 아니다
 과정 그 자체를
 누릴 수 있는 용기
그것이 행복이다

사랑하는
　　있으면
　　무엇이든 할 수 있을 것만 같았지
　그건 어쩌면
　　　철없는 생각이었는지도 모르지만
　덕분에 나는 살아있는 거야
　　　나는 내안에
　　　　존재하는 모든 것들을 사랑해

사랑이는
 있으면
무엇이든 할수 있을것만 같았지
그런 어쩌면
 철없는 생각이었는지를 모르지만
덕분에 나는 살아있는 거야
 나는 내안에
 존재하는 모든 것들을 사랑해

사랑이는
 있으면
무엇이든 할수 있을것만 같았지
그런 어쩌면
 철없는 생각이었는지를 모르지만
덕분에 나는 살아있는 거야
 나는 내안에
 존재하는 모든 것들을 사랑해

인생은
　　나가 계획한 대로만
진행되는 법이 없지
　엊지 보면 그건 좋은거야
늘, 생각지도 못한
　　　일들이 일어난다는 건
　인생의 정말 멋진 모습이야

인생은
　　　나가 계획한 대로만
진행되는 법이 없지
　　어찌 보면 그건 좋은거야
　늘, 생각지도 못한
　　　일들이 일어난다는 건
　인생의 정말 멋진 모습이야

인생은
　　　나가 계획한 대로만
진행되는 법이 없지
　　어찌 보면 그건 좋은거야
　늘, 생각지도 못한
　　　일들이 일어난다는 건
　인생의 정말 멋진 모습이야

인생은
　　　나가 계획한 대로만
진행되는 법이 없지
　　어찌 보면 그건 좋은거야
　늘, 생각지도 못한
　　　일들이 일어난다는 건
　인생의 정말 멋진 모습이야

순간은
머물러 있는
법이 없다
하고싶은
말을
놓치면
그 순간은
영영돌아오지 않는다

순간은
머물러 있는
법이 없다
하고 싶은
말을
놓치면
그 순간은
영영 돌아오지 않는다

가장 아프지만
동시에 무엇보다
확실한 방법은
오직 경험입니다

붓펜

가장 아프지만
동시에 무엇보다
확실한 방법은
오직 경험 입니다

가장 아프지만
동시에 무엇보다
확실한 방법은
오직 경험 입니다

관계란 것은
　　단순하지만
현실에서
　　가장
지키기 어려운
것이기도 하다~

스테들러 마스그래픽
3000 듀오

관계라는 것은
　　단순하지만
현실에서
　　　가장
　　지키기 어려운
　　것이기도 하다~

관계라는 것은
　　단순하지만
현실에서
　　　가장
　　지키기 어려운
　　것이기도 하다~

당신은
이미
행복한
사람

스테들러 마스그래픽
3000 듀오

당신은
이미
행복한
사람

사랑이란

 스스로를 정당화하는 것이아니라

정정당당하게 서로를

 마주보는 것입니다

어떠한 거짓도 없이

 진실로 바라보는 것입니다

붓펜

사랑이란
　　스스로를 정당화하는 것이 아니라
　정정당당하게 서로를
　　　　　마주보는 것입니다
어떠한 거짓도 없이
　　　　진실로 바라보는 것입니다

사랑이란
　　스스로를 정당화하는 것이 아니라
　정정당당하게 서로를
　　　　　마주보는 것입니다
어떠한 거짓도 없이
　　　　진실로 바라보는 것입니다

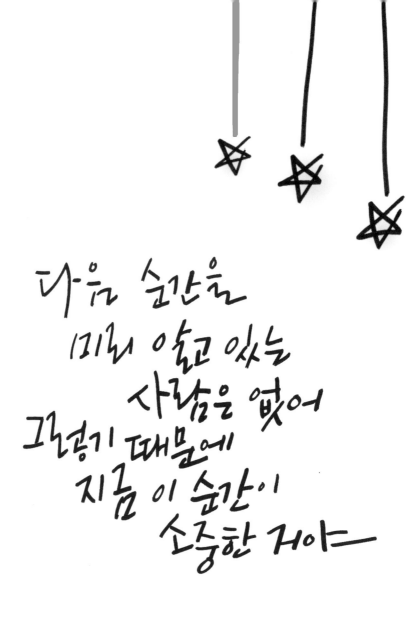

다음 순간을
미리 알고 있는
사람은 없어
그렇기 때문에
지금 이 순간이
소중한 거야

다음 순간을
미리 알고 있는
사람은 없어
그렇기 때문에
지금 이 순간이
소중한 거야

다음 순간을
미리 알고 있는
사람은 없어
그렇기 때문에
지금 이 순간이
소중한 거야

아름다운 것은
있는 그대로
이미 충분한 법

지그펜

아름다운 것은
있는 그대로
이미 충분한 법

아름다운 것은
있는 그대로
이미 충분한 법

현실이
되지 못한
꿈 역시도
나라는 존재를
설명하기 위한
좋은
근거와 이유가
될수
있습니다

현실이
되지 못한
꿈 역시도
나라는 존재를
설명하기 위한
좋은
근거와 이유가
될 수
있습니다

현실이
되지 못한
꿈 역시도
나라는 존재를
설명하기 위한
좋은
근거와 이유가
될 수
있습니다

주어진
오늘에 당당히 맞서고
오늘보다 더 나은 내일을 꿈꾼다.
그것이 우리가 할 수 있는 최선이야

주어진
오늘에 당당히 맞서고
오늘보다 더 나은 내일을 꿈꾼다.
그것이 우리가 할 수 있는 최선이야

주어진
오늘에 당당히 맞서고
오늘보다 더 나은 내일을 꿈꾼다.
그것이 우리가 할 수 있는 최선이야

진정한
사랑이란
시간을 태우며 결코
그 빛을 잃지 않는 것
따뜻한 사랑은
서로를 다치게
하지 않아

진정한
사랑이란
시간을 태우며 결코
그빛을 잃지 않는 것
따뜻한 사랑은
서로를 다치게
하지 않아

진정한
사랑이란
시간을 태우며 결코
그빛을 잃지 않는 것
따뜻한 사랑은
서로를 다치게
하지 않아

이별이 오면
그 때부터 모든 것은
다르게 읽힌다
사랑에
빠질때 세상이
전혀 다른
행복으로
물들었던 것처럼

스테들러 마스그래픽
3000 듀오

이별이 오면
그때부터 모든 것은
다르게 읽힌다
사랑에
빠질때 세상이
전혀 다른
행복으로
물들었던 것처럼

이별이 오면
그때부터 모든 것은
다르게 읽힌다
사랑에
빠질때 세상이
전혀 다른
행복으로
물들었던 것처럼

Part 2

선물하고 싶은 예쁜 문장,

예쁜 손글씨

50

평생 동안
　　읽어도 질리지 않는
　　　이야기가 있다면
아마도 너는
　　그런 문장일 거야

평생 동안
　　읽어도 질리지 않는
　　　　이야기가 있다면
아마도 너는
　　그런 문장일 거야

평생 동안
　　읽어도 질리지 않는
　　　　이야기가 있다면
아마도 너는
　　그런 문장일 거야

지키지못한
약속이 있다면
다시 일어서라
인생이 오늘로서
끝이라 생각된다면
과감히 내일을 살아라

붓펜

지키지못한
약속이 있다면
다시 일어서라
인생이 오늘로서
끝이라 생각된다면
과감히 내일을 살아라

지키지못한
약속이 있다면
다시 일어서라
인생이 오늘로서
끝이라 생각된다면
과감히 내일을 살아라

당신을 찾기 위해 점을 찍고 줄을 그어요
오늘부터 내게서 당신까지의 거리가—
내가 아는 세상의 전부 입니다
때로는 길을 잃기도 하겠지만 아무렴 어때요
결국엔 당신과 나 사이,
　　　　　그 어디쯤일 텐데 말이에요

당신을 찾기 위해 점을 찍고 줄을 그어요
오늘부터 내게서 당신까지의 거리가
내가 아는 세상의 전부 입니다
때로는 길을 잃기로 하겠지만 아무렴 어때요
결국엔 당신과 나 사이,
　　　　　　그 어디쯤일 텐데 말이에요

당신을 찾기 위해 점을 찍고 줄을 그어요
오늘부터 내게서 당신까지의 거리가
내가 아는 세상의 전부 입니다
때로는 길을 잃기로 하겠지만 아무렴 어때요
결국엔 당신과 나 사이,
　　　　　　그 어디쯤일 텐데 말이에요

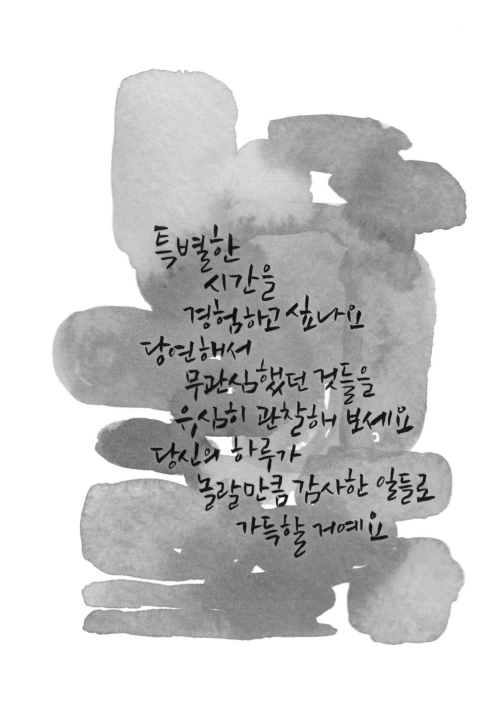

특별한
시간을
경험하고 있나요
당연해서
무관심했던 것들을
유심히 관찰해 보세요
당신의 하루가
놀랄만큼 감사한 일들로
가득할 거예요

특별한
시간을
경험하고 싶나요
당연해서
무관심했던 것들을
유심히 관찰해 보세요
당신의 하루가
놀랄만큼 감사한 일들로
가득할 거예요

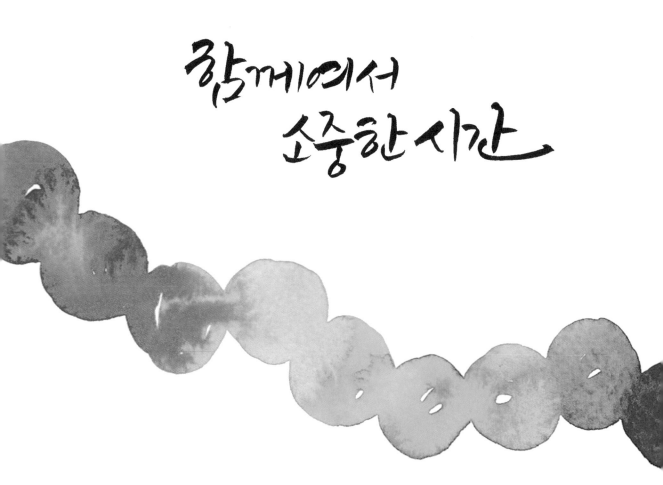

함께여서
소중한 시간

함께에서
소중한 시간

함께에서
소중한 시간

함께에서
소중한 시간

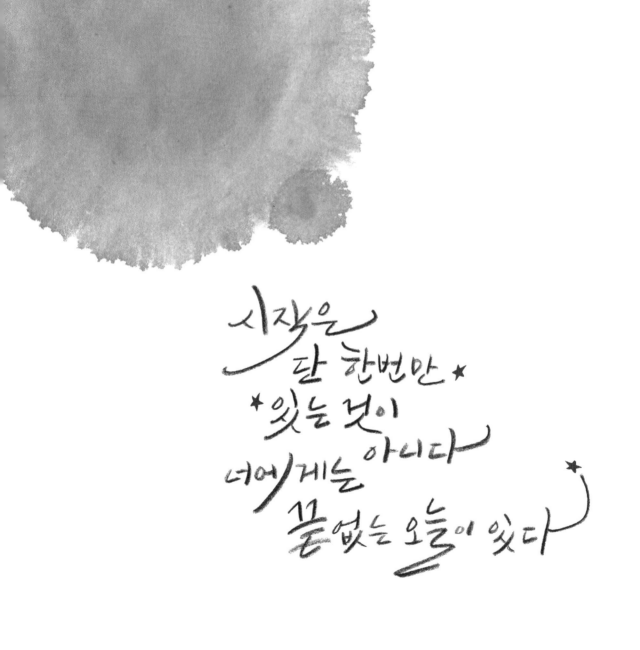

시작은
단 한번만 ★
★ 있는 것이
너에게는 아니다
끝없는 오늘이 있다

시작은
단 한번만 *
* 있는 것이
아니다
너에게는
끝 없는 오늘이 있다

시작은
단 한번만 *
* 있는 것이
아니다
너에게는
끝 없는 오늘이 있다

존재 자체로
그냥 감동인거야
너라는 사람은

존재 자체로
그냥 감동인거야
너 라는 사람은

존재 자체로
그냥 감동인거야
너 라는 사람은

너는 너대로
나는 나대로
그럴로도 이미
괜찮은 거야

지그펜

너는 너대로
나는 나대로
그럴로도 이미
괜찮은 거야

너는 너대로
나는 나대로
그럴로도 이미
괜찮은 거야

사랑은
비 한 방울 내리지 않는
척박한 땅에서
나무를 자라게 하는 것과도 같아요
그것은 기적이 아니라
믿음이에요

사랑은
비 한 방울 내리지 않는
척박한 땅에서
나무를 자라게 하는 것과도 같아요
그것은 기적이 아니라
믿음이에요

사랑은
비 한 방울 내리지 않는
척박한 땅에서
나무를 자라게 하는 것과도 같아요
그것은 기적이 아니라
믿음이에요

어떤 좋은 말과
좋은 표현이든지 간에
그것을 읽는 이의
가슴에 여유가 없다면
그것은 단순한
고집에 불과하다

지그펜

어떤 좋은 말과
좋은 표현이든지 간에
그것을 읽는 이의
가슴에 여유가 없다면
그것은 단순한
고집에 불과하다

어떤 좋은 말과
좋은 표현이든지 간에
그것을 읽는 이의
가슴에 여유가 없다면
그것은 단순한
고집에 불과하다

추억은
결코 타인에게
양도할 수 없다
우리가
무언가를
그리워하는 이유는
오직 나만이 할 수 있는
일이기 때문이다

추억은
결코 타인에게
양도할수없다
우리가
무언가를
그리워하는 이유는
오직, 나만이 할수있는
일이기 때문이다

추억은
결코 타인에게
양도할수없다
우리가
무언가를
그리워하는 이유는
오직, 나만이 할수있는
일이기 때문이다

찰나의 눈빛은
사랑을 위한
적당한 도구이며
순간은 사랑에 빠지기
아주 충분한 시간이다—

찰나의 눈빛은
사랑을 위한
적당한 도구이며
순간은 사랑에 빠지기
아주 충분한 시간이다—

찰나의 눈빛은
사랑을 위한
적당한 도구이며
순간은 사랑에 빠지기
아주 충분한 시간이다—

행복의
향기를
전하는 당신

지그펜

행복의
향기를
전하는 당신

행복의
향기를
전하는 당신

두려운 것들은
대부분
이해하지
못하는 것들이다
미워하는 것이 대부분
인정하기 싫은
것들인 것처럼

두려운 것들은
대부분
이해하지
못하는 것들이다
미워하는 것이 대부분
인정하기 싫은
것들인 것처럼

두려운 것들은
대부분
이해하지
못하는 것들이다
미워하는 것이 대부분
인정하기 싫은
것들인 것처럼

나와 입술을 맞추자

　　　잠시동안 그렇게 있자

　　슬픔아 잦아들어라

　　　　슬픔아 잦아 들어라

온기가 스며있는 깊은 한숨 주고 받으면서

　　나와 입술을 맞추자

　　　　잠시 동안 그렇게 있자

플러스펜

나와 입술을 맞추자
 잠시 동안 그렇게 있자
슬픔아 잦아들어라
 슬픔아 잦아들어라

온기가 스며있는 깊은 한숨 주고 받으면서
 나와 입술을 맞추자
 잠시 동안 그렇게 있자

내 마음에
서재가
있다면

처음부터
끝까지

너에 대한
일련의 기록들로
채워놓을 거야

내 마음에
　　서재가
　　　　있다면

처음부터
　　끝까지

너에 대한
　　일련의 기록들로
　　　　채워놓을 거야

내 마음에
　　서재가
　　　　있다면

처음부터
　　끝까지

너에 대한
　　일련의 기록들로
　　　　채워놓을 거야

여행의 목적은
　일상에서 멀어져
　자기 자신에게로
　한걸음 더
　　다가서는 것

여행의 가치는
　얼마나 멀리
　　떠났는지가 아니라
자신의 내면에
　얼만큼 가까워
　　졌는가에 달렸다

플러스펜

여행의 목적은
　일상에서 멀어져
　자기 자신에게로
　　한걸음 더
　　　다가서는 것

여행의 가치는
　얼마나 멀리
　　떠났는지가 아니라
자신의 내면에
　얼만큼 가까워
　　졌는가에 달렸다

여행의 목적은
　일상에서 멀어져
　자기 자신에게로
　　한걸음 더
　　　다가서는 것

여행의 가치는
　얼마나 멀리
　　떠났는지가 아니라
자신의 내면에
　얼만큼 가까워
　　졌는가에 달렸다

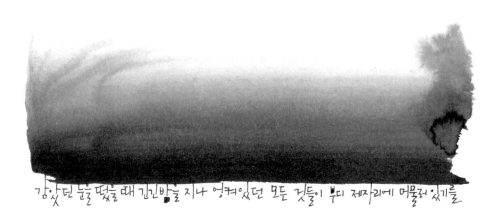

감쌌던 눈을 떴을 때 긴긴밤을 지나 엉켜있던 모든 것들이 부디 제자리에 머물러 있기를

플러스펜

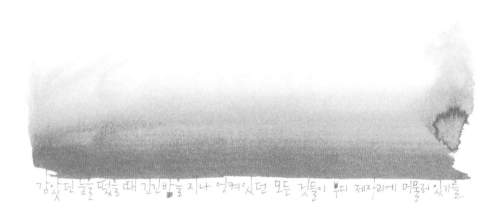

감았던 눈을 떴을 때 긴긴밤을 지나 엉켜있던 모든 깃들이 부디 제자리에 머물러 있기를

감았던 눈을 떴을 때 긴긴밤을 지나 엉켜있던 모든 깃들이 부디 제자리에 머물러 있기를

문제는
　상황이 아니야
그러나
　　답은 확실하지
무엇이 문제든 간에
　　해답은 태도야___

플러스펜

문제는
상황이 아니야
그러나
답은 확실하지
무엇이 문제든 간에
해답은 태도야 ―――

문제는
상황이 아니야
그러나
답은 확실하지
무엇이 문제든 간에
해답은 태도야 ―――

새벽은
그리움의
제철입니다
이 순간
빛나는 모든 것은
당신입니다

새벽은
그리움의
제철입니다
이 순간
빛나는 모든 것은
당신입니다

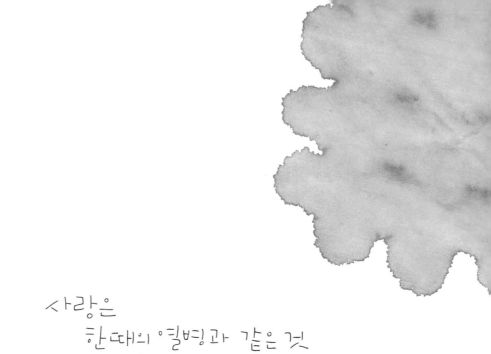

사랑은
한때의 열병과 같은 것
유행하는 독감처럼
불현듯 찾아오는 불가항력의 마일
비록 치사량에 다가서도
내성이 생기지 않으면 좋겠습니다
손끝만 스치어도 눈빛만 부딪혀도
붉게 상기되곤 했던 그 마음들이어
당신이 영원히
내게서 치유되지 않았으면 좋겠습니다

사랑은
　한때의 열병과 같은 것
유행하는 독감처럼
　불현듯 찾아오는 불가항력의 미열
비록, 첫사랑에 다가서도
　내성이 생기지 않으면 좋겠습니다
　손끝만 스쳐도 눈빛만 부딪혀도
　붉게 상기되곤 했던 그 마음들이며
　당신이 영원히
내게서 치유되지 않았으면 좋겠습니다

네가
가진
여백
슬그머니
나에게
건네어
주겠니
너를
써
내려가고
싶어

네가
가진
여백
슬그머니
나에게
건네어
주겠니
너를
써
내려가고
싶어

네가
가진
여백
슬그머니
나에게
건네어
주겠니
너를
써
내려가고
싶어

오늘은
인생의 단 한 번뿐이에요
어제도 내일도 아닌
지금 이 순간을 사는 것이
행복입니다

오늘은
인생의 단 한 번뿐이에요
어제도 내일도 아닌
지금 이 순간을 사는 것이
행복입니다

오늘은
인생의 단 한 번뿐이에요
어제도 내일도 아닌
지금 이 순간을 사는 것이
행복입니다

살다가 보니
　세상에 일어난 모든 것에는
나름에 이유가 있겠거니 생각을 했었는데
　살다가 보니 그간의 모든 일들
실은 순전히 우연이 아니었나 하는 마음이 들기도 했다

살다가 보니
　　세상에 일어난 모든 것에는
나름에 이유가 있겠거니 생각을 했었는데
　　살다가 보니 그간의 모든 일들
실은 순전히 우연이 아니었나 하는 마음이 들기도 했다

살다가 보니
　　세상에 일어난 모든 것에는
나름에 이유가 있겠거니 생각을 했었는데
　　살다가 보니 그간의 모든 일들
실은 순전히 우연이 아니었나 하는 마음이 들기도 했다

오늘은
오래된 미래와도 같다
모든 것은 지금
이 순간 시작되기 마련이다

오늘은
오래된 미래와도 같다
모든 것은 지금
이 순간 시작되기 마련이다

오늘은
오래된 미래와도 같다
오늘 것인 지금
이 순간 시작되기 마련이다

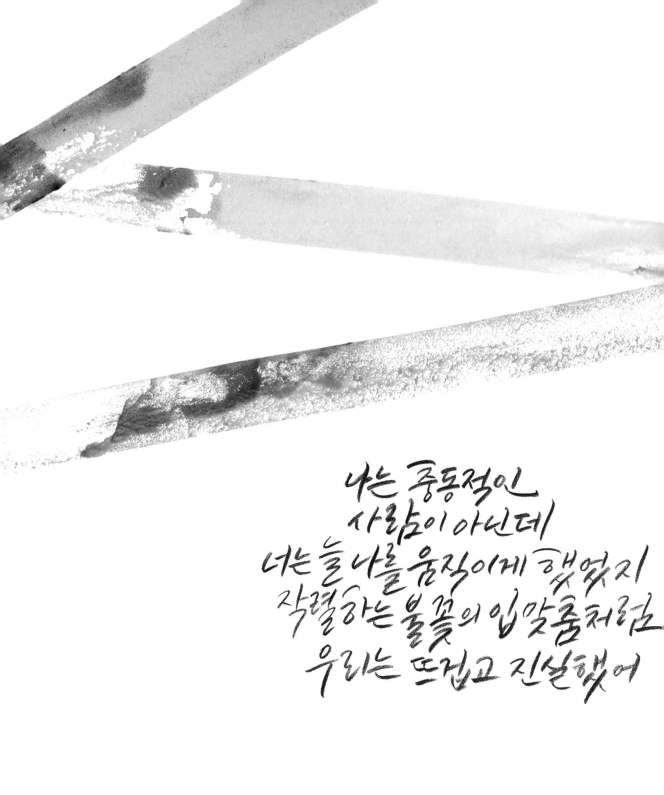

나는 충동적인
사람이 아닌데
너는 늘 나를 움직이게 했었지
작렬하는 불꽃의 입맞춤처럼
우리는 뜨겁고 진실했어

색연필

나는 충동적인
사람이 아닌데
너는 늘 나를 움직이게 했었지
작렬하는 불꽃의 입맞춤처럼
우리는 뜨겁고 진실했어

나는 충동적인
사람이 아닌데
너는 늘 나를 움직이게 했었지
작렬하는 불꽃의 입맞춤처럼
우리는 뜨겁고 진실했어

보고싶어요
그리워요 사랑해요
기대고 싶은 말들
빗소리처럼
당신에게 스며들기를

보고싶어요
　　그리워요 사랑해요
기대고 싶은 말들
　　빗소리처럼
　　당신에게 스며들기를

보고싶어요
　　그리워요 사랑해요
기대고 싶은 말들
　　빗소리처럼
　　당신에게 스며들기를

당신을
여행하고 싶어요
당신의 걸음걸이를
흉내낼 거예요
당신을 방문하고 싶어요
똑똑 문을 열고
안으로 들어가고 싶어요

당신을
으행방하고 싶어요
당신의 걸음걸이를
흉내낼 거예요
당신을 방문하고 싶어요
똑똑 문을 열고
안으로 들어가고 싶어요

당신을
으행방하고 싶어요
당신의 걸음걸이를
흉내낼 거예요
당신을 방문하고 싶어요
똑똑 문을 열고
안으로 들어가고 싶어요

삶은 주어진 현실에 대처하는
개체들의 무수한 가능성이다—

삶은 주어진 현실에 대처하는
개체들의 무수한 가능성이다

삶은 주어진 현실에 대처하는
개체들의 무수한 가능성이다

진심은 사랑에 있어
최고의 태도인 동시에
서로가 가장 덜 상처받기위한
최선의 배려다

진심은 사랑에 있어
최고의 태도인 동시에
서로가 가장 덜 상처받기위한
최선의 배려다

진심은 사랑에 있어
최고의 태도인 동시에
서로가 가장 덜 상처받기위한
최선의 배려다

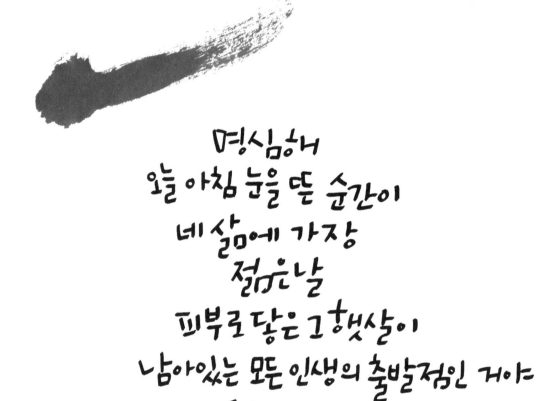

명심해
오늘 아침 눈을 뜬 순간이
네 삶에 가장
젊은날
피부로 닿은 그 햇살이
남아있는 모든 인생의 출발점인 거야
꼭 기억해

명심해
오늘 아침 눈을 뜬 순간이
네 삶에 가장
젊은날
피부로 닿은 그 햇살이
남아있는 모든 인생의 출발점인 거야
꼭 기억해

명심해
오늘 아침 눈을 뜬 순간이
네 삶에 가장
젊은날
피부로 닿은 그 햇살이
남아있는 모든 인생의 출발점인 거야
꼭 기억해

비가오는 새벽만큼
나를 위한
광활한 여백도 없지
그런날이면 그냥
느껴지는 대로
울먹이곤해
눈물을 머금어도 채
번지지 않을
그리운 오늘이어 사랑했었다
애석하게도
지나간일이다

펠리칸 트위스트
만년필

비가오는새벽만큼
나를위한
광활한
여백도 없지
그런날이면 그냥
느껴지는 대로
움직이곤해
눈물을 머금어도 채
번지지 않을
그리운 오늘이여 사랑했었다
애석하게도
지나간일이다

비가오는새벽만큼
나를위한
광활한
여백도 없지
그런날이면 그냥
느껴지는 대로
움직이곤해
눈물을 머금어도 채
번지지 않을
그리운 오늘이여 사랑했었다
애석하게도
지나간일이다

꽃꽂의 생애는
짧아

그러나 그 순간에
빛나는
모든 눈빛들은
영원할 거야

우리들의 삶도 마찬가지야

불꽃의 생애는
짧아

그러나 그 순간에
빛나는
모든 눈빛들은
영원할 거야

우리들의 삶도 마찬가지야

불꽃의 생애는
짧아

그러나 그 순간에
빛나는
모든 눈빛들은
영원할 거야

우리들의 삶도 마찬가지야

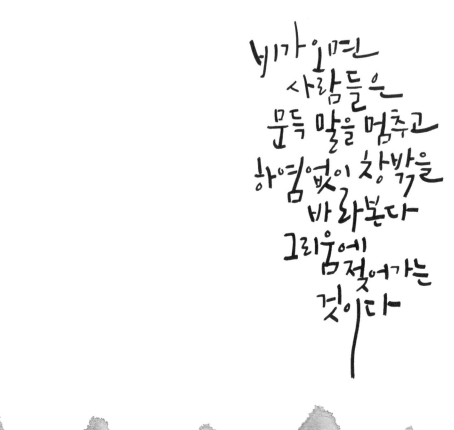

비가 오면
사람들은
문득 말을 멈추고
하염없이 창밖을
바라본다
그리움에
젖어가는
것이다

지그펜

비가 오면
사람들은
문득 말을 멈추고
하염없이 창밖을
바라본다
그리움에
젖어가는
것이다

비가 오면
사람들은
문득 말을 멈추고
하염없이 창밖을
바라본다
그리움에
젖어가는
것이다

시간은 공평하지만 사람들의 삶이 모두 같은 시간속에 머물진 않아
어쩌면 주어진 상황보다도 그것을 느끼는 방식이 더 중요한 때인지도 몰라

시간은 공평하지만 사람들의 삶이 모두 같은 시간속에 머물진 않아
어쩌면 주어진 상황보다도 그것을 느끼는 방식이 더 중요한 때인지도 몰라

시간은 공평하지만 사람들의 삶이 모두 같은 시간속에 머물진 않아
어쩌면 주어진 상황보다도 그것을 느끼는 방식이 더 중요한 때인지도 몰라

시간은 공평하지만 사람들의 삶이 모두 같은 시간속에 머물진 않아
어쩌면 주어진 상황보다도 그것을 느끼는 방식이 더 중요한 때인지도 몰라

사람들은 두려움 때문에
많은 것을 놓치곤 한단다
공교롭게도 끝내
가지고 싶은 것들은
언제나 그들이 놓아버렸던
언젠가의 꿈들이지
마지막은 언제나
그립고 아쉬운 법이야

사람들은 두려움 때문에
만은 것을 놓치곤 한단다
공교롭게도 끝내
가지고 싶은 것들은
언제나 그들이 놓아 버렸던
언젠가의 꿈들이지
마지막은 언제나
그립고 아쉬운 법이야

사람들은 두려움 때문에
만은 것을 놓치곤 한단다
공교롭게도 끝내
가지고 싶은 것들은
언제나 그들이 놓아 버렸던
언젠가의 꿈들이지
마지막은 언제나
그립고 아쉬운 법이야

기억하지 못하는 것과
그리워하지 않는 것은 다르다
당신을 스쳐 지난 수많은 경험들
훗날 피어날 아름다운
한 폭의 명화처럼 무르익으리라

기억하지 못하는 것과
　그리워하지 않는 것은 다르다
당신을 스쳐 지난 수많은 경험들
　훗날 피어날 아름다운
한 폭의 명화처럼 무르익으리라

기억하지 못하는 것과
　그리워하지 않는 것은 다르다
당신을 스쳐 지난 수많은 경험들
　훗날 피어날 아름다운
한 폭의 명화처럼 무르익으리라

경험의 한계를
넘어설 수 있는
유일한 탈출구는
지식의 탐구뿐이다

붓펜

경험의 한계를
넘어설 수 있는
유일한 탈출구는
지식의 탐구뿐이다

경험의 한계를
넘어설 수 있는
유일한 탈출구는
지식의 탐구뿐이다

그림없에
물들어보니
알겠다—

우리를
둘러싼

그밤이 실은
가장 밝고
찬란했음을

붓펜

그리움에
물들어 보니
알겠다—
우리를
둘러싼
그밤이 삼은
가장 밝고
찬란했음을

그리움에
물들어 보니
알겠다—
우리를
둘러싼
그밤이 삼은
가장 밝고
찬란했음을

꿈이란 건
언제 어디서나
필요한 법이죠

꿈이란 건
언제 어디서나
필요한 법이죠

꿈이란 건
언제 어디서나
필요한 법이죠

부디 오늘은 미루기보다
이루기 위해 노력하는
하루가 되기를

부디 오늘은 미루기보다
이루기 위해 노력하는
하루가 되기를

부디 오늘은 미루기보다
이루기 위해 노력하는
하루가 되기를

마음에 구멍이 나버렸을 때는
무엇으로 채우려 하지 말고
스스로를 끌어안으세요
잔뜩 웅크리고
그리워하면서 펑펑울어보세요

마음에 구멍이 나버렸을 땐
무엇으로 채우려 하지 말고
스스로를 끌어안으세요
잔뜩 웅크리고
그리워하면서 펑펑울어보세요

마음에 구멍이 나버렸을 땐
무엇으로 채우려 하지 말고
스스로를 끌어안으세요
잔뜩 웅크리고
그리워하면서 펑펑울어보세요

당신에게 특별한
사람이 되고 싶어요
매일 봐도 애틋한
존재가 되고 싶어요
오늘부터
당신은 살아가는 모든
이유 중에서도
첫 번째예요

당신에게 특별한
사람이 되고 싶어요
매일봐도 애틋한
존재가 되고 싶어요
오늘부터
당신은 살아가는 모든
이유 중에서도
첫 번째예요

인생은
주어진
단 한번의 도전

인생은
주어진
단 한번의 도전

인생은
주어진
단 한번의 도전

생각은
사람을 견인하는 장치다
옳은 생각은 나를 옳은 방향으로 인도하고
그릇된 생각은 나를 나락으로 빠뜨리기도 한다
그래서 기준이 중요한 것이다
생각이 사람을 견인하는 장치라면은
기준은 그 생각을 풍요롭게 하는 원자재인 셈이다

생각은
사람을 견인하는 장치다
좋은 생각은 나를 좋은 방향으로 인도하고
그릇된 생각은 나를 나락으로 빠뜨리기도 한다
그래서 기준이 중요한 것이다
생각이 사람을 견인하는 장치라면은
기준은 그 생각을 풍요롭게 하는 원자재인 셈이다

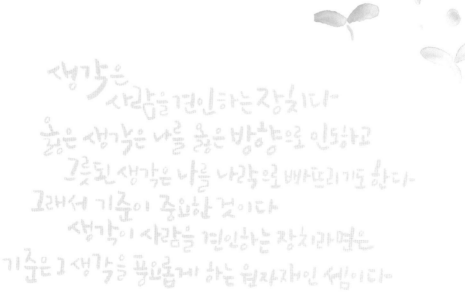

사랑의 마법같은 놀라움은
세상 모든 것을
아름답게 하는 환상과 같지요

사랑의 마법같은 놀라움은
세상 모든 것을
아름답게 하는 환상과 같지요

사랑의 마법같은 놀라움은
세상 모든 것을
아름답게 하는 환상과 같지요

지루하고
따분한 하루들을 보내고 있나요
자세히 보면
모든 것이 아름답기
그지없습니다

지그펜

지루하고
파분한 하루들을 보내고 있나요
자세히 보면
모든 것이 아름답기
그지없습니다

지루하고
파분한 하루들을 보내고 있나요
자세히 보면
모든 것이 아름답기
그지없습니다

너무 많은 걸
 걱정하지는 마
어차피 우리가
 겪는 일 중에
우리 뜻대로 되는 일은
 그리 많지 않으니까
모든 걸 미리 생각하고
 미리 걱정할 이유는 없는 거야

너무 많은 걸
걱정하지는 마
어차피 우리가
겪는 일 중에
우리 뜻대로 되는 일은
그리 많지 않으니까
모든 걸 미리 생각하고
미리 걱정할 이유는 없는 거야

슬픔의 가장 큰
적이 무엇인지 아니?
결코 슬퍼하지 않는 거란다

허나 감정에게는
서로 등을 돌리는게 아니야
서로에게
살며시 기대는거지)

슬픔의 가장큰
 적이 무엇인지 아니?
결코 슬퍼하지 않는 거란다

허나 감정에게는
서로 등을 돌리는게 아니야—
서로에게
 살며시 기대는거지)

슬픔의 가장큰
 적이 무엇인지 아니?
결코 슬퍼하지 않는 거란다

허나 감정에게는
서로 등을 돌리는게 아니야—
서로에게
 살며시 기대는거지)

눈을 마주치기만 했는데도
오늘이 두렵지 않은
이유가 되는 사람
누군가에게 당신은 꼭 그러한 사람

눈을 마주치기만 했는데도
오늘이 두렵지 않은
이유가 되는 사람
누군가에게 당신은 꼭 그러한 사람

눈을 마주치기만 했는데도
오늘이 두렵지 않은
이유가 되는 사람
누군가에게 당신은 꼭 그러한 사람

자주 활용되는
캘리그라피
카드문구

실생활에서 매우 유용하게 활용할 수 있는 캘리그라피 카드 문구입니다.
제시된 펜 외에도 원하는 펜으로 문구를 따라 적으며 연습해보세요.

사용 펜 색연필
카드 Tip 글씨의 꼬리 부분을 둥글게 말아주는 것만으로도 쉽게 귀여운 서체를 써볼 수 있어요.

카드 Tip 획의 길이와 방향으로 포인트를 줄 수 있어요. 모든 글씨에 현란한 길이 변화를 주게 되면 정신도 없고 전체적인 균형이 깨질 수
있으니 금물! 첫 글자는 세로로, 끝 글자는 가로로 획을 시원하게 뻗어보세요.

카드 Tip 획이 꺾이는 부분을 딱딱하게 연출해보세요. 여기에 'ㅅ'과 'ㅊ'의 획 끝을 둥글게 말아 재미 요소를 주고, 중앙 자음에 촛불 형태를 더하면 화려한 꾸밈없이도 예쁜 생일 카드 완성!

사용 펜 플러스펜

카드 Tip 글씨를 길쭉길쭉하게 써보세요. 세로획을 쭉쭉 늘이고 모음 사이의 빈 공간들을 까맣게 채우면 개성 있는 서체를 만들 수 있어요.

건강하세요

건강하세요

건강하세요

건강하세요

카드 Tip 문구 자체를 배경의 한 부분으로 활용한 것입니다. 문구를 중앙 정렬로 쓴 뒤 그 아래 펜을 지그재그로 그어 화분을 만들어 트리
가 되었습니다. 이때 'ㄹ'의 획을 위로 빼고 별 표시로 포인트까지 주면 완벽하죠?

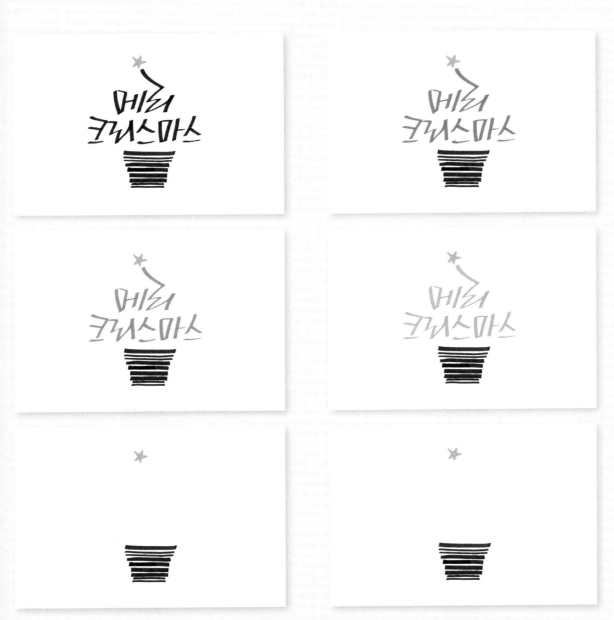

사용 펜 **붓펜**

카드 Tip 적을 때 손목에 힘을 살짝 빼고 속도를 조금 높여보세요. 전체적으로 획이 곡선으로 이루어져 가벼우면서도 부드러운 느낌의 서
체로 써볼 수 있어요.

사용 펜 　지그펜

카드 Tip 　지그펜의 얇은 팁을 활용해 쓴 문구입니다. 획의 테두리를 곡선을 활용해 이중으로 겹쳐 빈 공간을 만들고 그 안에 색을 채워서
　　　　　화려하게 표현해보세요.

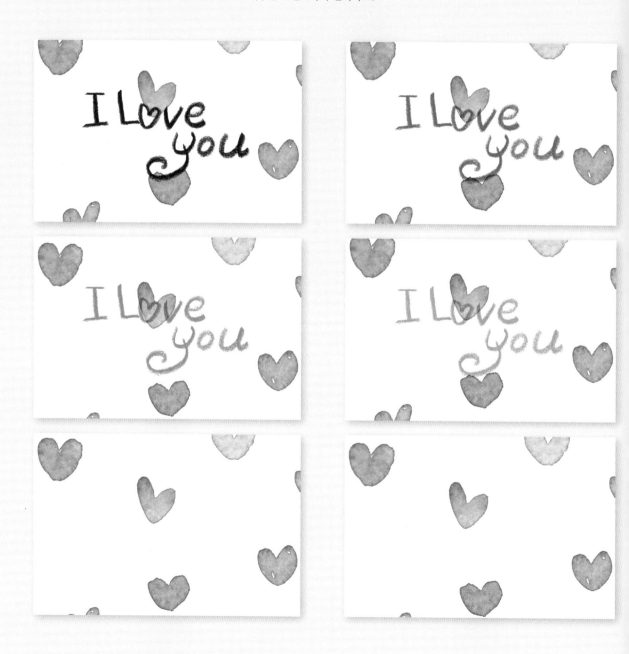

사용 펜 지그펜
카드 Tip 두 가지 컬러의 펜으로 써보세요. 각기 다른 과장된 크기로 서로 겹치게 써주면 재미있는 서체의 문구를 쓸 수 있습니다.

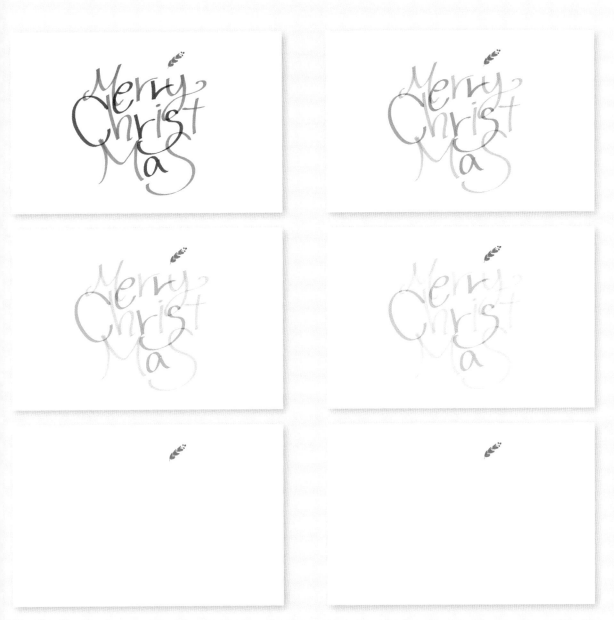

예쁜다
손글씨

초판 1쇄 발행 2016년 8월 30일
초판 5쇄 발행 2022년 4월 1일

지은이 설은향
펴낸이 김영조
콘텐츠기획1팀 김은정, 김희현, 조형애
콘텐츠기획2팀 윤민영
디자인팀 정지연
마케팅팀 이유섭, 황수진, 구예원
경영지원팀 정은진
외부스태프 디자인 ALL design group
　　　　　　캘리그라피 글 김민준(인스타그램 @mjmjmorning)
펴낸곳 싸이프레스
주소 서울시 마포구 양화로7길 44, 3층
전화 (02)335-0385/0399
팩스 (02)335-0397
이메일 cypressbook1@naver.com
홈페이지 www.cypressbook.co.kr
블로그 blog.naver.com/cypressbook1
포스트 post.naver.com/cypressbook1
인스타그램 싸이프레스 @cypress_book
　　　　　　싸이클 @cycle_book
출판등록 2009년 11월 3일 제2010-000105호

ISBN 979-11-6032-000-8 13600

이 도서의 국립중앙도서관 출판시도서목록(CIP)은 e-CIP홈페이지(http://www.
nl.go.kr/cip.php)와 국가자료공동목록시스템(http://www.nl.go.kr/kolisnet)에
서 이용하실 수 있습니다. (CIP 제어번호:2016019368)